鄭寶鴻　編著

圖片集郵藏品

三聯書店（香港）有限公司

系　　列　香港經典系列

書　　名　圖片集郵藏品

編　　著　鄭寶鴻

責任編輯　李安　梁健彬

裝幀設計　廖潔連

協　　力　嚴惠珊　羅詠琳

攝　　影　羅沂澤

製　　作　馬楚其　楊漢華　黃宗達　黃家泉　陳潔慈　林偉基

出　　版　三聯書店（香港）有限公司
　　　　　香港北角英皇道 499 號
　　　　　北角工業大廈 20 樓
　　　　　Joint Publishing (H.K.) Co., Ltd.
　　　　　20/F., North Point Industrial Building,
　　　　　499 King's Road, North Point,
　　　　　Hong Kong

發　　行　香港聯合書刊物流有限公司
　　　　　香港新界大埔汀麗路 36 號 3 字樓

印　　刷　中華商務彩色印刷有限公司
　　　　　香港新界大埔汀麗路 36 號 14 字樓

版　　次　1997 年 2 月香港第一版第一次印刷
　　　　　2012 年 10 月香港增訂版第一次印刷

規　　格　大 32 開 (140mm x 200mm) 152 面

國際書號　ISBN 978-962-04-3284-2

　　　　　©1997, 2012 Joint Publishing (H.K.) Co., Ltd.
　　　　　Published in Hong Kong

圖片集郵藏品

序

　　香港首日封及紀念封，是一種具歷史價值的藏品。從封上的圖文、地名及日期，可引證該封的真確性，是一項有意義的收集。

　　香港在百餘年的郵史中，各類早期的封、片，無論是官方、民間及客郵等，都記錄了各時代的史實。能具備各地區及時期的代表性封、片，更屬難能可貴。

　　本書作者鄭寶鴻經多年的資料搜集及考證，花了頗多心血，編著了這本包括香港首日封、紀念封等集郵藏品的書籍，以生動的筆觸，去描繪香港各時代的史實掌故，使人如親歷其境。

　　香港首日封及紀念封，如四十多年前的工展會、十二生肖、工商發展、花、鳥、蟲、魚、風景名勝、交通、建設及國際活動等，都記錄了香港多年來的成就與繁榮之路。

　　在部分藏品中，竟無意間發現筆者故友之舊藏，睹物思人，不禁興起一番回憶。

李松柏

一九九七年元月

李松柏先生，乃資深集郵家，集郵經驗凡五十年。為香港郵票錢幣商會和香港錢幣研究會創會會員，以及香港中國郵學會永久會員。

前言：香港郵票與首日封設計初探

廖潔連
香港理工大學設計學院副教授

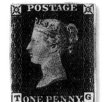

1840 年英國發行的「黑便尼」，乃世界第一枚郵票。

1862 年香港發行的第一套郵票，其設計明顯受英國郵票的影響。

1878 年清政府發行的第一套郵票，其式樣與香港郵票十分相似，只是主圖用龍代替了英皇肖像。圖為中國 1988 年發行紀念中國郵票發行一百一十周年的小型張。

蒐集郵票是一種生活的藝術，它的收藏價值和反映歷史的功能早就為人熟知，但郵票的設計卻往往被人忽視。其實郵票本身的顏色、圖像、字體、大小等，均有許多變化，值得我們細緻研究。

一、香港通用郵票的設計

由於歷史的緣故，香港自 1862 年發行第一套郵票開始，便是仿照英國郵票設計的。事實上，作為郵票的發明國，英國郵票的式樣也曾影響全世界。

早期香港的通用郵票均以英皇肖像為主題，四周有邊框，框內除不同的紋飾或皇室標誌外，尚有香港和郵票面值的中英文字樣。其中的中文字是由不懂漢字的外國人書寫，故文字的筆劃結構與中國傳統的不同。這種四平八

下圖為梁炎欽設計的 1992 年版通用郵票草圖。他曾應郵票評審委員會要求，在每枚郵票上寫上不同字體，結果評審委員會決定統一使用行書如上圖所示。

靳埭強設計的第一循環兔年生肖郵票的草圖。

穩的風格一直維持了一百年，直至 1962 年發行的伊利沙伯女皇第二套通用郵票（俗稱「軍裝」郵票）才出現突破性的改變。

「軍裝」郵票是首套由華裔設計師設計的香港通用郵票，設計者張一民乃著名月份牌畫師張曰鸞之子。張一民挑選了安尼高尼（ANNIGONI）所繪的女皇肖像油畫為郵票的主題，郵票四周沒有邊框，票上首次出現了筆劃結構較緊密的楷書。我們可從每枚郵票的構圖、中英文字體的擺放和整個畫面的平衡，體會到設計者的細緻考慮。

1968 年香港發行的 6 角 5 分及 1 元通用郵票，首次放棄以英皇肖像為主題的慣常手法，而改用香港市徽和市花洋紫荊為主題，相對地女皇肖像或皇室標誌只擔當次要角色，僅在郵票的右上角出現。這是香港郵票主題本地化的開端。

其後的「獅龍」、「風景」及 1992 年版通用郵票，肖像圖案與文字，均能起到互相呼應的效果，由此可見香港郵票設計水準的提高。

二、紀念及特種郵票的設計

早期香港的紀念及特種郵票大都以英國的設計為依歸，其圖案與英國本土及其他英聯邦地區無異，題材也是與英國皇室或聯合國事務相關。

1941 年，香港郵務司鍾惠霖（WYNNE JONES）作了一個很大膽的嘗試，就是首次把香港本土的風貌、建築等作為郵票的主題。這套郵票便是一套六枚的香港開埠百周年紀念郵票。

開埠百周年紀念郵票上的字體比前工整平衡（雖然同是外國人手筆），字體加有陰影，予人有立體感。整體安排也有層次感，而每枚郵票邊框內的蝙蝠均不相同，十分生動別緻。

其次，1946 年鍾惠霖設計的和平一周年紀念郵票亦很特別。首先是郵票兩旁的紅色對聯「鳳鳥復興、漢英昇平」，既反映了當時的歷史，也成為郵票的主題。而郵票兩旁的紅色「香港」二字，其大小與擺放位置均和圖中的鳳鳥（隱喻香港在災難中再生）緊緊呼應。整個畫面運用了紅藍對比，以便突出主題。

靳埭強設計的第二循環兔年生肖郵票的草圖，他所採用的刺繡手法甚具中國民間藝術的特色。

林炳培設計的「香港科學與科技」
郵票。其郵票設計的構圖大膽、
意念新穎和文字說明處理細緻，
難怪脫穎而出。

踏入上世紀六、七十年代，香港的紀念及
特種郵票設計的面目均有很大的改變，如中英
文字（開始使用印刷字體）的運用，開始關注
與主題圖像的呼應；英皇肖像及皇室標誌開始
變得細小及份量減輕，從而變成郵票上的小小
象徵符號而已。此外，設計表現手法也日益多
姿多采，如繪畫、照片、幾何圖案以至剪紙、
刺繡等，均成為郵票上的主要表現手法。

三、香港華籍設計師郵票作品舉隅

除了 1962 年由張一民設計兩套郵票以外，
直至 1971 年才有第二位香港華籍設計師的郵
票作品出現。他就是橫跨七十至九十年代的靳

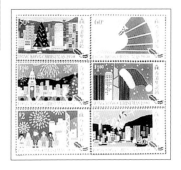

圖左是梁炎欽為 1990 年聖誕快
樂郵票公開徵稿比賽的得獎作品
所畫的插圖，圖下為得獎作品。
相比之下，可見該套郵票的設計
特質比較圖案化。

梁炎欽設計的「中國戲劇」
特種郵票正稿局部，充分反
映其繪畫的基礎。

埲強。七十年代尚有建築師何弢，接著有八十年代開始獨力設計郵票的梁炎欽及九十年代冒起的林炳培和李錫光等。

這些香港華籍設計師中，有些是早期在外籍設計師手下擔任插圖師或畫師，後來才獨當一面負責全部的設計工作。所謂獨立處理郵票的設計，即負責收集與主題有關的資料、自行起草稿、自行決定圖像的表達手法、構圖安排、決定字體大小和字款、選擇顏色和向郵局表述意念，直至完成為止。

四、首日封的設計

官方首日封除了出現較晚外，其設計也較民間首日封單調。早期的官方首日封圖案多放在封的左邊，並由郵政署自己設計。它的缺點是沒有關心首日封的大小面積和郵票設計兩者的關係，以致設計意念沒有整體性。

自七十年代開始，官方首日封才漸漸改由郵票設計者自行設計。這在意念的完整性及首日封與郵票的關係上，始終較前完全，故大受歡迎的作品不少。

準備推出其後發現可能某些中草藥非香港特產而停止的「香港中草藥」特種郵票正稿，充分體現郵政署的審慎態度。此套郵票由梁炎欽設計。

五、總結

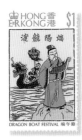
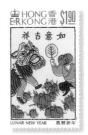
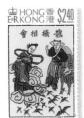

李錫光設計的「中國傳統節日」郵票。設計者的意念來自民間的木刻版畫，故意套色不準。豈料為外國印製商誤會，幫忙套回原色。這是設計者始料不及的。圖中印色十分精美，與坊間所見不同。

由於要兼顧中英雙語，以及英國的皇室徽號等，香港郵票的設計便顯得比其他國家或地區的複雜，所以設計者要關心的問題也較多。因郵票面積小，為了設計的方便，設計郵票要把郵票放大四倍，當完成後才再將它縮回原大，這時才可以檢查構圖的完整性。

此外，從郵票設計者的立場看，收集與主題有關的材料已是整個設計過程的一部分，而且為了確保出來的郵票不會被公眾非議，郵政署在挑選作品時，均會十分謹慎。而一個由設計師、教育界以及其他專業人士組成的評審委員會，也會提供專業意見，以確保印出來的郵票無論在題材以至設計上，都符合理想。事實上，一些中選的設計師也會因應委員會的要求，而作適當的更改。

一般而言，香港近年平均每年發行五套新郵票，其題目大約在發行前兩年公佈，並由郵政署邀請三位設計師參與設計（這些設計師有經人推薦、也有自薦的），然後再在其中挑選一份作品。由於有不少設計師用了很多心思去創作別出心裁的郵票，令香港郵票設計活躍起來。

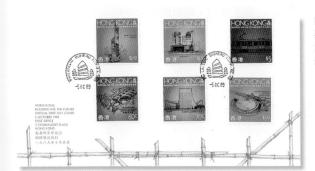

梁炎欽設計的「香港為未來建設」郵票首日封。封下方為搭屋用的竹棚，以呼應主題，效果不俗。

林炳培設計的「香港群山」郵票摺套。設計者除了設計外，也要搜集大量資料。四枚郵票的特色為大小全部不同、各有不同的自然環境、氣氛及主色調。

目錄

序 _ 李松柏

前言 _ 香港郵票與首日封設計初探　廖潔連

蓋銷 1891 年 1 月 22 日郵戳的
香港開埠五十周年紀念郵票，
乃香港的第一套紀念郵票。
圖為當時的首日封影印本。

（16.5×9.5cm）

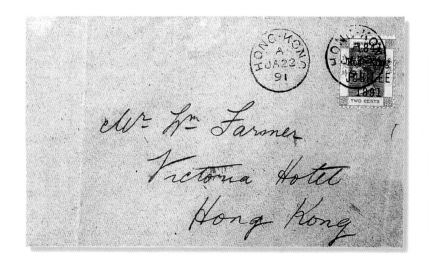

所謂「首日封」，是指在新郵票發行的第一天，將整套郵票貼在一個信封上，並以當日郵戳蓋銷郵票者。可是，香港自 1862 年發行第一套郵票開始，至 1885 年為止，郵局尚未採用日期郵戳去蓋銷郵票（當時只用編號 B62 及 62B 郵戳蓋銷郵票），所以「首日」的概念便無從談起。

直至 1891 年，郵局發行一枚開埠五十周年金禧紀念郵票，加上當時已改用日戳蓋銷郵票，香港第一個首日封才告誕生。從蓋有首日郵戳（1891 年 1 月 22 日）的郵票大量留存看來，當時的首日封數量不算太少。不過，時至今日，要找一個亦非易事。

1935 年，英皇喬治五世登位銀禧，香港郵政局發行了一套紀念郵票，並寄奉一個首日封予英皇以申慶賀之意。此事掀起了民間一片集首日封熱潮。由此時開始，已有民間印製附有與郵票內容相關圖案及說明文字的首日封，擺脫了以往只用白封製作首日封的單調。

但說到多姿多采，則要數 1937 年喬治六世加冕紀念郵票的首日封了。有郵迷竟可收集到近四十個不同款式者，可謂驚人；但這批首日封多是外地郵商的製作。此外，1941 年開埠百周年紀念郵票發行時，也是首日封設計者大顯身手的好機會。當中，我們可以找到在 1921 年成立的香港郵學會（俗稱「西郵學」）所印製的首日封。甚至在日佔時期，郵迷製作首日封的熱情亦絲毫不減，其中尤以一些附有紀念郵戳的郵件為最，相信與日軍當局亦極力鼓吹有關。

1937 年發行的喬治六世加冕首日封。
（17.5×10.5cm）

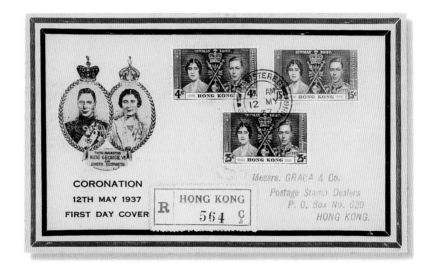

4.7×6.4cm	5×7cm	4.7×5.7cm
3.8×5.2cm	4.5×6cm	5.3×7.2cm

不同郵商發行的喬治六世
加冕首日封圖案。

 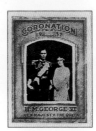 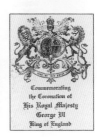

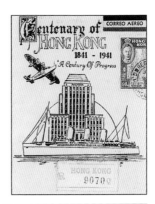

香港開埠百周年紀念郵票首
日封和另款圖案。

（23X10cm）（9X11.5cm）

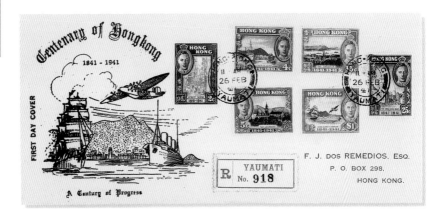

1942 年 12 月 8 日蓋有「大東亞戰爭
一周年記念」郵戳的日本明信片。

（9.2X14cm）

和平紀念郵票首日封圖案兩款。

（11.2×8.6cm）（4.3×7.8cm）

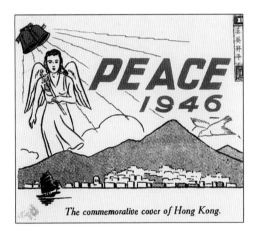

戰後初期，製作和收集首日封的熱潮，陸續擴散。和平一周年紀念、英皇喬治六世銀婚紀念、萬國郵聯七十五周年紀念的首日封，製作者均不少。此後，論受矚目程度便要算是伊利沙伯女皇加冕、香港大學金禧以及生肖郵資標籤首日封了。

中國郵學會於 1946 年成立，其初試啼聲之作便是同年發行的和平一周年紀念首日封。時至今日，此一鳴驚人之作仍然是首日封迷心目中的珍品。1953 年的伊利沙伯女皇加冕首日封，款式亦是五彩紛陳，加上紀念郵票設計充滿美感，使人愛不釋手。

1961 年香港大學成立五十周年，郵局發行一枚郵票以資紀念，同時亦發售中國郵學會印製的香港大學金禧紀念首日封。至那時為止，首日封仍然只有民間製作。

自 1962 年開始，官方也開始發行首日封，但民間（包括各郵學會）仍得以繼續發行，其中中國郵學會所發行的首日封，仍是一熱門系列。唯一叫人不解的是，以生肖為圖案的郵資標籤於 1987 年開始發行以來，郵局並沒有首日封發售，致使重任便落在各郵會身上，其中尤以中國郵學會發行的最受歡迎，每年新生肖標籤發行時，都掀起了一陣「撲」首日封熱潮。

1946 年發行的和平紀
念郵票首日封。此套
郵票式樣是在同一題
材下，第一套與其他
英屬地不同的設計。
（16.5×9.5cm）

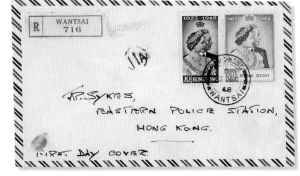

在灣仔郵局寄出之
1948 年英皇銀婚紀
念郵票首日封，當時
「灣仔」的英文拼法為
「WANTSAI」與現時的
「WANCHAI」不同。
（16.7×9cm）

由郵商印製的 1949 年萬國郵政聯盟七十五周年紀念郵票首日封，這是香港第一套無皇室標誌的郵票。附圖為其他款式圖案。

（7×10.5cm）（17×10cm）

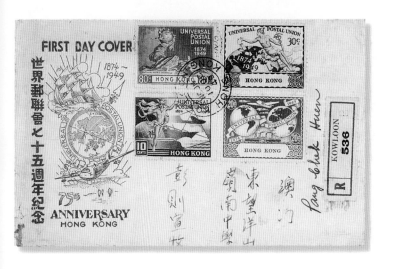

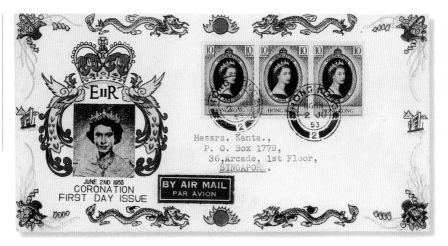

1953 年發行的英女皇加冕紀念郵票首日封。

（21×10.5cm）

	5.5×7cm	7×7.5cm	6×8cm
	6×8.5cm	6×8cm	6×9cm
5×7cm	5×7cm	5×7cm	5×7cm

英女皇加冕紀念
郵票首日封的不
同圖案。

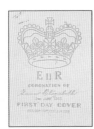
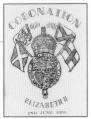
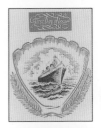
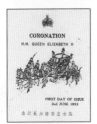
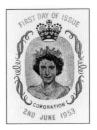
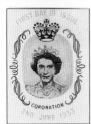
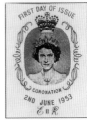
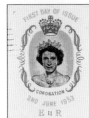

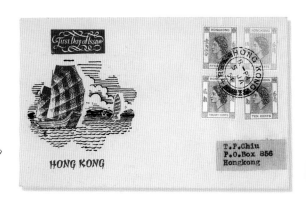

1954 年發行的女皇伊利沙伯二世通用郵票首日封。
（16×10cm）

1961 年發行的香港大學金禧紀念郵票首日封，由香港大學發行。請注意封上有香港大學學生會的紀念印戳。
（18×10cm）

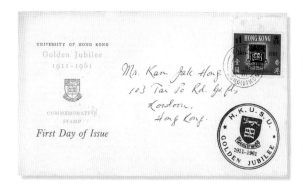

1962年由民間發行的香港郵票百周年紀念郵票首日封及另款圖案。圖中郵票乃張一民設計，集維多利亞女皇像、愛德華七世至喬治六世使用過的皇冠和伊利沙伯女皇像於一身，充分體現一百年來香港郵票的演變。

（17×10.2cm）（7×4cm）

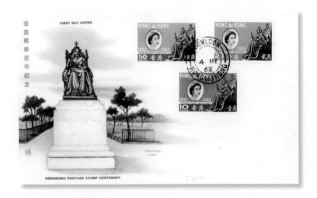

1971 年童軍總會發行的
童軍成立六十周年紀念
郵票首日封。
（27×11.5cm）

1972 年香港郵學會發行
的海底隧道紀念郵票首
日封。
（16.5×11.5cm）

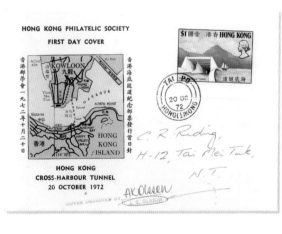

1974 年發行的香港藝術節紀
念郵票首日封。圖中毛筆字乃
香港史專家吳灞陵所書。

（20×13cm）

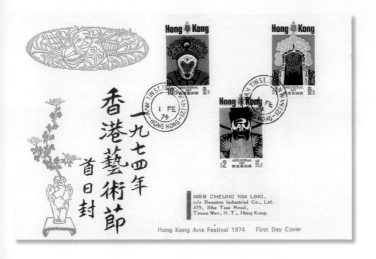

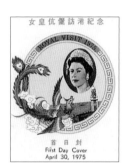

1975 年香港中國郵學會發行
的英女皇伉儷訪港紀念郵票
首日封及另款圖案。

（7×9cm）（17×10cm）

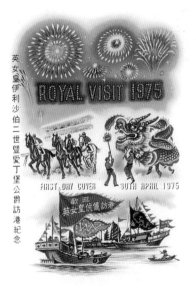

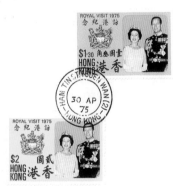

圖片集郵藏品

1989 年發行的港人生活剪影郵票首日封。請注意封上的沙田車公廟的一號較大型郵戳。（22×11cm）

1990 年中國郵學會印製之馬年生肖標籤首日封。自 1987 年（兔年）開始，郵局再無生肖標籤首日封發行，是以有關的重責便落在兩間郵學會身上。

（22×11cm）

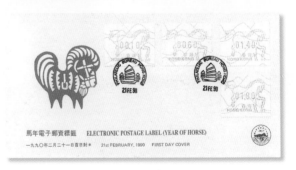

1962 年發行的香港郵票百周 *
年紀念郵票官方首日封，是郵局
第一次印行的首日封。

（17×12.5cm）

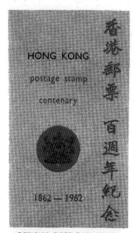

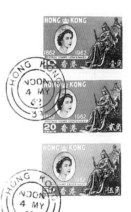

1962 年，是香港發行郵票一百周年。為了紀念此事，郵局發行了一套百年紀念郵票。最令集郵人士感到驚訝的，是郵局亦從此時起，發售政府印製的官方（OFFICIAL）、或曰正式首日封。自此，官方首日封便成為集郵人士的另一熱門收藏系列。

官方首日封只有三十多年歷史，蒐集起來難度不大。但是其中早期發行的無地址首日封卻很難找，特別是 1962 年 10 月 4 日發行之「軍裝」通用郵票全套首日封最為難求。其次少見的則是 1968 年的猴年和 1969 年的雞年首日封。

官方首日封可以一提的也不少。好像 1968 年的人權年官方首日封上，竟沒有印上「OFFICIAL」（官方）或「POST OFFICE」（郵政局）等字樣。其後，可能為了補救，在發行郵票的當日，郵局便用一枚刻有「OFFICIAL COVER」（官方封）字樣的郵戳蓋銷郵票。而民間發行的首日封，則仍用普通日戳蓋銷。用一枚特製郵戳去補充「官封」之不足，可說是香港郵戳史上傳奇之一頁。

接踵而來的 1969 年雞年首日封，除了印上「香港郵政局首日封」字樣及香港政府紋章外，卻無片言隻字說明新發行的郵票。接下來幾個首日封均無多大改變，只是用英文簡單說明一下而已。這種情形，集郵人士也莫奈其何。

不過，近年來郵政局發行的「官封」，多由郵票設計者配套設計。郵票與郵封的圖案風格吻合，普遍受到了集郵者的歡迎，因而發行量也不少。

* 周，許多首日封的說明文字均寫作週，實乃周之誤。

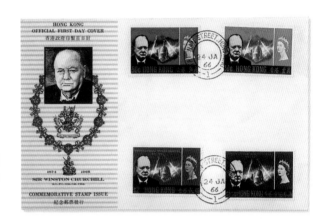

1966 年發行的邱吉爾
紀念郵票官方無地址
首日封，價值不菲。
（17×11cm）

1968 年 發 行 的 人
權年官方首日封。
因封上無「官方」
（OFFICIAL）字樣，
遂蓋上一「OFFICIAL
COVER」（官方封）
的郵戳以資彌補。
（17×11cm）

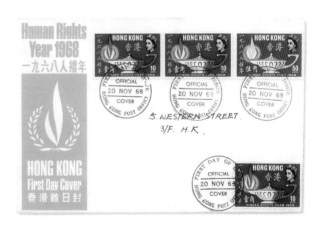

1962 年發行的女皇通用郵票
第二組官方首日封，此套通
用郵票採用 ANNIGONI 所繪
的畫像為圖案，其中 20 元
面額郵票屬首次發行。
（24×18cm）

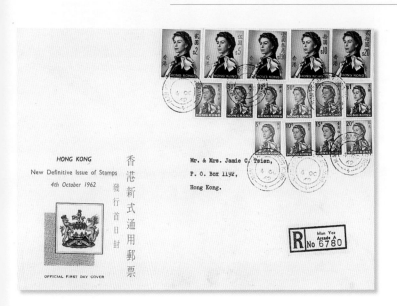

1967 年和 1968 年 發 行
的羊年(左)和猴年(右)
官方首日封圖案,甚具
傳統的農曆年色彩。

(7.5×12.5cm)

1987 年發行的
兔年官方首日
封,乃第二循
環生肖郵票首
日封的第一個。

(22×11cm)

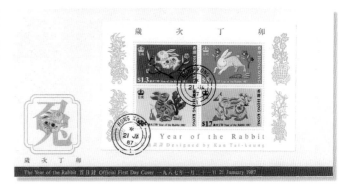

| 4.6×5cm | 11.5×10cm |
| 8×10cm | 8.5×9cm |

第一循環生肖特種郵票
首日封的幾款不同圖案。

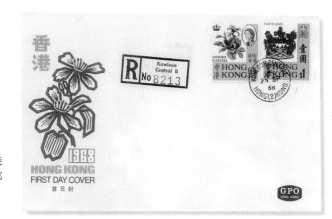

1968 年發行的香港
市徽及市花通用郵
票官方首日封。
（17×11cm）

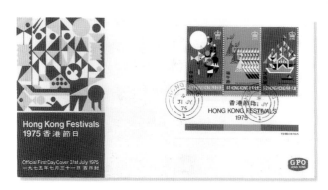

1975 年發行的香港
節日特種郵票官方
首日封。
（22×11cm）

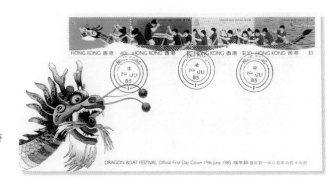

1985 年發行端午節特
種郵票官方首日封。

（22×11cm）

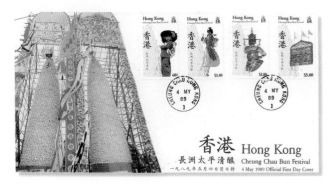

1989 年發行的長洲
太平清醮特種郵票官
方首日封。

（22×11cm）

1971 年發行的香港節（第二屆）
紀念郵票官方首日封。

（17×11.5cm）

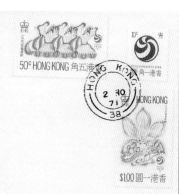

FESTIVAL of
HONG KONG
香 港 節

OFFICIAL
FIRST DAY COVER
2ND NOVEMBER 1971

50c HONG KONG 角五港香

10c 香
角一港香

HONG KONG

$1.00 圓一港香

香港節首日封・一九七一年十一月二日

GPO
HONG KONG

1981 年發行的公共房屋
特種郵票官方首日封。
香港推行公共房屋計
劃，最早可追溯至 1954
年為安頓 1953 年年尾
因石硤尾大火而變得無
家可歸的災民。
（22×11cm）

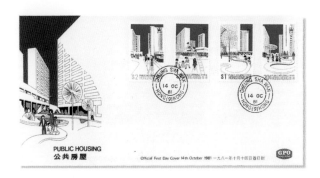

1985 年發行的香港新建
築紀念郵票官方首日封。
（22×11cm）

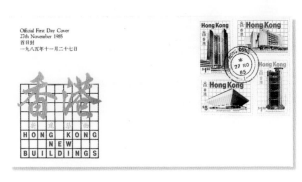

圖片集郵藏品

1962年發行的香港百年郵票展覽官方紀念封，
封上蓋有大型紀念郵戳。此次在香港大會堂舉
辦之郵展，至今令人難忘。附圖為該郵展之場
刊封面及封底。

（18×21.5cm）（17×11cm）

紀念封，顧名思義乃紀念性質，與「首日」的概念不同。基本上，除了首日封外，都可算是紀念封。紀念封的形式比較龐雜，既有官方也有民間（主要是各大機構或組織）發行，一般從郵票發行翌日開始，便可到郵局蓋銷紀念封；此外，也有一些用紀念郵戳、臨時郵局郵戳蓋銷的紀念封。

較早期的，有 1962 年百年郵票展覽會和 1966 年英國週的官方紀念封。這些展覽活動均設有臨時郵局。臨時郵局的營業期一般約為十天，因此若要集齊一套不同日期的紀念封實為不易。

自發行英國週紀念封以後，官方沒有發行紀念封幾近二十年。相隔多年，捲土重來的官方紀念封當是 1985 年在香港舊建築物特種郵票發行翌日推出的紀念封。

以後的紀念封中，最受歡迎的，是 1986 年紀念英女皇再度訪港，並用第一枚圖案（皇冠）紀念郵戳蓋銷郵票的紀念封。以後的紀念封發行便變得頻密，而各類型的紀念郵戳也陸續登場。

自 1989 年第一枚紀念郵政署參加外地郵展的紀念封發行以來，「參展紀念封」已自成系列，深得郵迷喜愛。這種紀念封皆使用一枚有太平山和帆船圖案的郵戳，並附蓋一長方形紀念印，設計精美。相信假以時日，這類精美的紀念封，當可與首日封擁有相同的收藏價值。

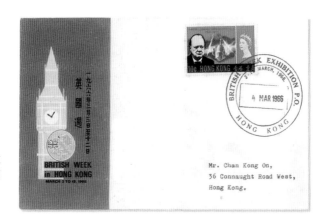

1966 年發行，以倫敦大笨鐘為圖案的英國週紀念封。

（17×10.5cm）

1986 年郵局發行的英女皇第二次訪港官方紀念封的一個錯體（漏印圖案及說明文字）。封上所蓋之皇冠郵戳為第一次採用的圖案郵戳。

（22.5×11cm）

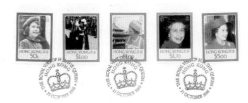

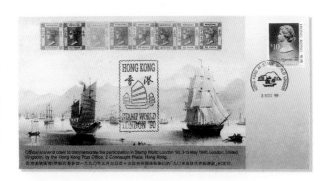

1990 年發行的倫敦世
界郵票展官方紀念封。
蓋在郵展封上的紀念印
（CACHET），自 1989 年
起已開始使用，不過並
無郵政效力。
（22×11cm）

1996 年 發 行 的 香 港
九七郵展小型張系列第
一號官方紀念封（實為
首日封），深受郵迷歡
迎，不足一年升幅已達
二十五倍，可謂驚人。
（22×11cm）

1975 年集郵組開幕日寄出之首日封，
上有首次使用的星花一號郵戳。

（23×10cm）

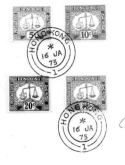
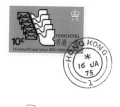

香港郵政局的集郵組（PHILATELIC BUREAU）是在 1975 年 1 月 16 日於畢打街的郵政總局內設立的，當時稱為集郵發售處（PHILATELIC SALES）。該處的業務是發售郵票，並為投寄的郵封蓋銷一枚有「＊」標誌的一號郵戳（後來曾改用七號郵戳一段時期），但也為集郵人士提供蓋銷不投郵信封的服務。直至上世紀八十年代，集郵組才開始發行首日封和紀念封。

從 1981 年發行了第一個香港魚類特種郵票首日封，到 1984 年發行馬會百周年紀念郵票首日封為止，集郵組共發行了十五款首日封。由於集郵組發行首日封的時間很短，數量有限，故時至今日，此系列首日封已成一熱門蒐藏品。其中尤以 1982 年發行的「獅龍」通用郵票首日封最受歡迎。

集郵組發行紀念封是較晚的事。自 1985 年至今，集郵組於每套郵票發行的翌日開始，均發行一個貼上該套特種（或紀念）郵票的紀念封，其圖案與首日封完全相同。如果碰巧是紀念封的首日發行，便會吸引不少集郵人士前往購買和加蓋郵戳。早期集郵組發行的紀念封，如第一個香港歷史建築物和端午節紀念郵票等，現皆不易尋獲。

隨着集郵人士的需求日增，集郵組又於不同郵局內增設集郵櫃枱，其中包括八十年代增設的尖沙咀、加連威老道、拱北行、山頂和機場五間，以及 1996 年 11 月 1 日起在港島、新界和離島等增設的十一間。而 1996 年 11 月在郵政總局內新設立的郵趣廊，更是集郵組發展的高峰，專門售賣各類郵品及用具。俟後，更多郵局設有集郵櫃枱。

1981 年郵政局首次發售印有
「香港郵政總局集郵組」字樣之
首日封，封上有已蓋銷的香港
魚類特種郵票全套。

（22.5×11cm）

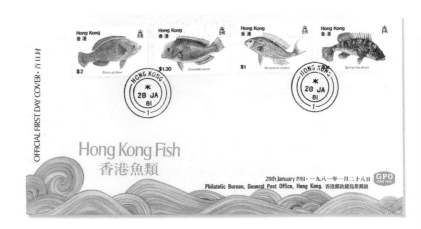

1983年香港郵政總局集郵
組發行的香港夜景郵票首
日封，為集郵組系列首日
封之一，甚受郵迷歡迎。
（22×11cm）

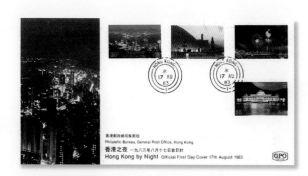

郵政總局集郵組製作之最
後一個首日封，為1984年
發行的賽馬會百周年紀念
郵票首日封。
（22.5×11cm）

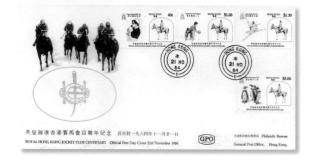

郵政總局集郵組於 1982 年發行的唯一
一套通用郵票（獅龍）首日封。

（25.5×18cm）

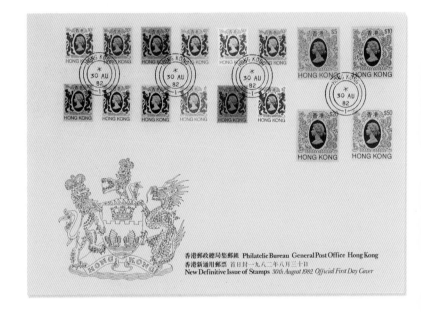

1985年發行的英皇太后各時代生活
剪影郵票紀念封，此為集郵組第一次
在紀念封上蓋銷帆船郵戳。

（19.5×11.5cm）

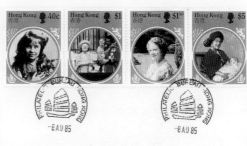

1985 年發行的香港歷史建築物
郵票紀念封，用以代替集郵組
1984 年終止發行之首日封。

（22×11cm）

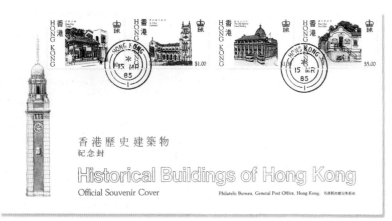

香港歷史建築物
紀念封

Historical Buildings of Hong Kong

Official Souvenir Cover

Philatelic Bureau, General Post Office, Hong Kong. 香港郵政局集郵組

1991年集郵組發行的香
港交通百年發展郵票紀
念封。附圖為與此紀念
封相同圖案與說明文字
的首日封。請注意兩者
郵戳上的日期相距一天。
（22.5×11cm）

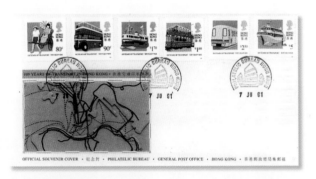

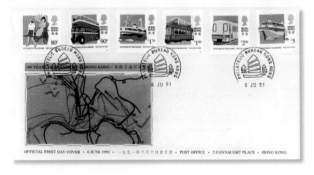

市政局發行的第一個
紀念封：1983 年的市
政局百周年紀念封。

（22×11cm）

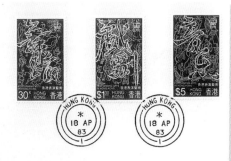

香港
市政局百周年紀念封
一九八三年四月十八日
Centenary Commemorative Cover
18th April, 1983
Hong Kong

市政局．香港愛丁堡廣場　*Urban Council, Urban Council Chambers, Edinburgh Place, Hong Kong.*

自上世紀八十年代起，市政局開始參與紀念封和首日封的發行，受到集郵者的歡迎。此外，其他的官方機構和私人機構也紛紛加入行列，發行自己的紀念封和首日封。它們的設計大多能配合主題，突出自己的形象，往往讓人喜出望外，歎為觀止。

早期市政局發行的紀念封，如 1983 年的市政局百周年、1983 年的香港太空館和 1984 年的本地郵務史展覽，至今已難得一見。其他如 1987 年的香港戰時郵務史展覽、1989 年的香港文化中心落成典禮、1991 年的香港郵政署一百五十周年、1993 年的市政局一百一十周年及恐龍展覽等紀念封，也因設計精美而很快售罄。

其他發行紀念封或首日封的官方或半官方機構也不在少數。舉凡香港生產力促進局、教育署、消防處、廉政公署、皇家香港警察（回歸前有「皇家」稱謂）、香港藝術中心和香港旅遊協會（現為香港旅遊發展局）等均是。

在私人機構發行的首日封中，置地公司於 1985 年發行、以紀念交易廣場落成的一個最為珍貴。內附一用郵票圖案改印的亮燈儀式邀請卡，印刷精美，加上發行量極少，是首日封迷夢寐以求的對象。而 1984 年馬會發行的賽馬會百周年紀念郵票首日封，亦屬熱門的藏品。

其他最受歡迎的私人機構紀念封，便要算是滙豐銀行紀念新廈落成和中國銀行發鈔紀念這兩個了。至於一些大機構或組織如香港聯合交易所、香港中華廠商聯合會、香港青年商會、獅子會、香港纜車、香港電訊、天主教香港教區及各學會等發行的紀念封和首日封，更是多不勝數，各具特色。

市政局於 1984 年發
行的本地郵務史展
覽紀念封。
（22×11cm）

1987 年市政局發行
的香港戰時郵務史
展覽紀念封。
（22×11cm）

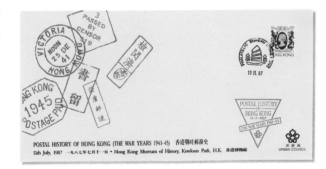

1989 年市政局發行的
紀念香港文化中心開
幕典禮的首日封。
（22×11cm）

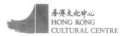

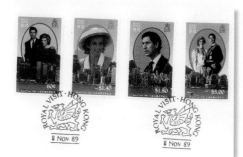

FIRST DAY COVER
The Hong Kong Cultural Centre was opened by
Their Royal Highnesses the Prince and Princess of
Wales on 8 November 1989.

首日封
香港文化中心由威爾斯
親王及親王夫人一月八日
主持開幕典禮

1994 年總督特派廉政專員
公署為紀念成立二十周年
而發行的紀念封。

（22×11cm）

總督特派廉政專員公署
INDEPENDENT COMMISSION AGAINST CORRUPTION

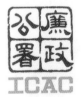

15 FE 94

堅定廉政 更壯繁榮　　　　　廉政公署成立二十週年紀念封　一九九四年二月十五日
Fight Corruption for a Brighter Hong Kong　ICAC 20th Anniversary Souvenir Cover 15 February 1994

香港紅磡路八號東昌大廈二十五樓　　　Fairmont House, 8 Cotton Tree Drive, Hong Kong.

1994 年皇家香港警察為
成立一百五十周年而發
行的首日封。
（24×11cm）

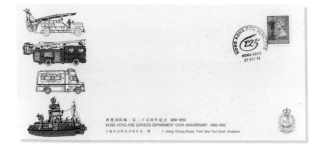

1993 年香港消防處為紀
念成立一百二十五周年
而發行的紀念封。
（23×10cm）

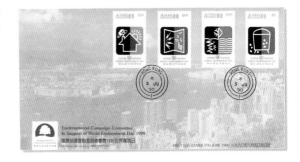

亞洲生產力組織二十五周
年紀念首日封，1986 年由
香港生產力促進局發行。
（22×11cm）

環境保護運動委員會為響
應 1990 年世界環境日而發
行的特種郵票首日封。
（22×11cm）

圖片集郵藏品

First Day Cover・首日封
1.11.1986

25TH ANNIVERSARY OF
ASIAN PRODUCTIVITY ORGANIZATION
亞洲生產力組織二十五週年紀念

TST P.O. BOX 99027 Hong Kong

HONG KONG PRODUCTIVITY COUNCIL
香港生產力促進局

Environmental Campaign Committee
In Support of World Environment Day 1990
環境保護運動委員會響應1990世界環境日

FIRST DAY COVER 5TH JUNE 1990 一九九〇年六月五日首日封

1995 年由香港旅遊協
會發行之邁向二十一
世紀旅遊推廣紀念封。
（22×11cm）

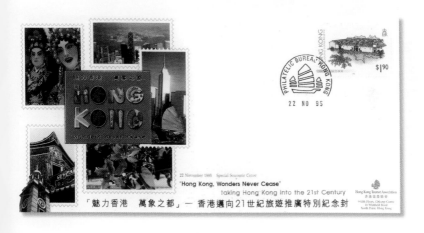

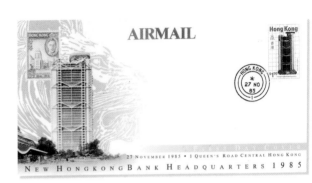

1985 年滙豐銀行為紀
念新廈落成而發行之
首日封。
（22×11cm）

1990 年中國銀行為紀
念新廈落成而發行之
紀念封。
（22×11cm）

1985年由置地公司發行的
交易廣場紀念郵票首日封
連請柬，乃首日封迷心中
的罕品，難得一見。
（14×22cm）（15×23cm）

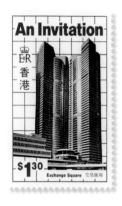

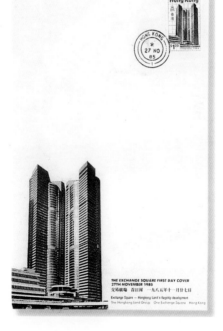

1984 年香港賽馬會為成立
百周年而發行之首日封，
頗為難得。

（22×11cm）

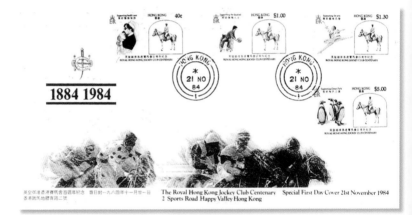

1986 年香港聯合交易
所為開幕慶典而發行
的首日封。
（22×11cm）

1988 年山頂纜車公司
為成立百周年而發行
的紀念封。
（22×11cm）

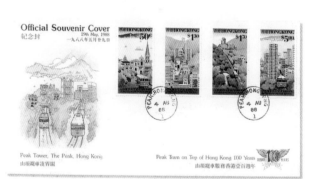

圖片集郵藏品

1966 年開幕的老虎巖
（LO FU NGAM）郵局開
局封。其後於 1974 年
老虎巖改名樂富。

（16×9cm）

COMMEMORATIVE COVER.

- 7 MAR 1966
OPENING DATE
OF
LO FU NGAM
BRANCH P. O.

MR. CHAU WAI MAN
CIVIL ENGINEERING OFFICE (H.K.)
RODNEY BLOCK, QUEEN'S RD. E.
HONG KONG.

所謂開局封和結局封，是指在一郵局營業的第一天和最後一天，到郵局去加蓋「首日」和「結日」郵戳的郵件。這種做法起源較早，在上世紀三十年代已經有了。至於在一套通用郵票發行的最後一天，集齊整套郵票到郵局加蓋「發行結日」郵戳的結日封，則在 1982 年才首次出現。

早期的郵迷為求開局封和結局封，不少人到郵局蓋銷平郵信件，但亦有人投寄掛號郵件和包裹。自六十年代起，一些郵學會等組織才開始發行配有郵局照片和說明文字的開局封和結局封，深受郵迷歡迎。而 1996 年 8 月關閉的調景嶺郵局更因特殊的歷史因素，引來集郵人士大排長龍，以求獲取其結日郵戳。

由郵政局發行的結日封至今共有四個。第一個是 1982 年的英女皇伊利沙伯第三套通用郵票（即所謂石膏像郵票）結日封。惟這枚結日封因發行量不多，現在要找也非易事。第二個結日封是 1987 年發售、貼上整套「獅龍」郵票者，但設計平平無奇。第三個是 1992 年的伊利沙伯女皇第五套通用郵票。不知何故，這套郵票的多數貼法都頗為凌亂，貼得正確的難得一見。最後一個結日封是 1997 年 1 月 25 日發行的，貼有整套 1992 年版的女皇像郵票。

最為人矚目的結日封，相信會是 1997 年 6 月 30 日寄出並蓋有當天郵戳者。為免向隅，大量人士擠在郵局投寄及蓋銷尾日郵戳。

1963 年蓋有拱北行郵局
郵戳的開局封。請注意
郵戳上有時間顯示。

（16×9.5cm）

Mr.Cheang Po Hung.

19,Circular Pathway Ground fl.,

HONG KONG

1991 年由香港郵學會發行的火炭郵局開局封。這系列的郵封乃研究郵史人士不可或缺的第一手資料。

（17×10cm）

FIRST DAY COVER

to commemorate the opening of Fo Tan Post Office on 16th July 1991

1995 年香港郵學會發行的荃灣郵局集郵組開局封，是此系列中比較特別的。

（17×10cm）

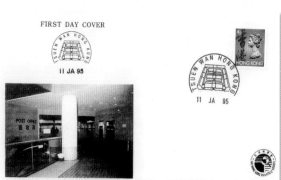

FIRST DAY COVER

11 JA 95

to commemorate the opening of Tsuen Wan Post Office Philatelic Bureau on 11th Jan, 1995.

1964 年蓋有政府合署郵
局郵戳的結局封。此局
結束後，其功能為拱北
行郵局所取代。
（16×10cm）

MR. CHAU WAI MAN
DRAINAGE OFFICE, P.W.D.
CENTRAL GOVERNMENT OFFICES
HONG KONG

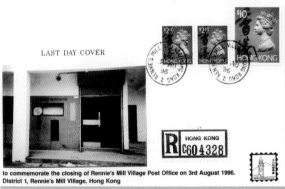

LAST DAY COVER

to commemorate the closing of Ma Tau Wai Post Office on 31st December, 1993.

1993 年發行的馬頭圍
郵局結局封。

（17×10cm）

1996 年發行的調景嶺
郵局結局封，此封曾引
來大批郵迷大排長龍。

（17×10cm）

LAST DAY COVER

to commemorate the closing of Rennie's Mill Village Post Office on 3rd August 1996.
District 1, Rennie's Mill Village, Hong Kong

1982 年郵政局發行的「獅
龍」通用郵票「發行結日」
紀念封。雖稱「結日」，
惟此套郵票仍可繼續使用。
（25×17.5cm）

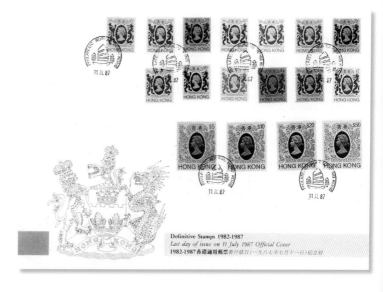

Definitive Stamps 1982-1987
Last day of issue on 11 July 1987 Official Cover
1982-1987 香港通用郵票發行結日（一九八七年七月十一日）紀念封

1992 年郵政局發行的結日封，
貼上全套 1991 年的通用郵票，
連同六枚捲筒郵票，所有郵票
均有「1991」字樣。這是難得
一見的正確貼法。

（25×17.5cm）

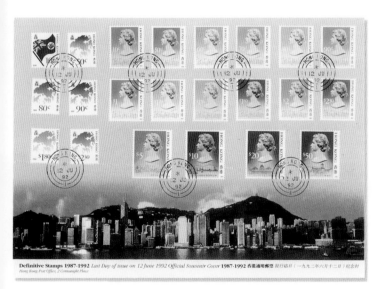

Definitive Stamps 1987-1992 *Last Day of issue on 12 June 1992 Official Souvenir Cover* **1987-1992** 香港通用郵票 發行結日（一九九二年六月十二日）紀念封
Hong Kong Post Office, 2 Connaught Place

香港特別行政區
成立紀念首日封。

（22x11cm）

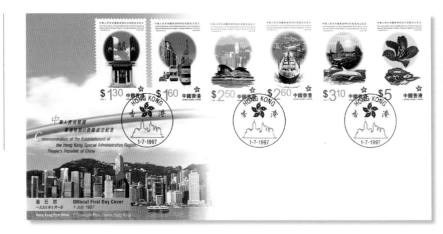

1997 年 7 月 1 日，中國恢復對香港行使主權，香港特別行政區正式成立。特區成立後，郵政署一如既往地繼續發行設計精美的首日封。除了回歸前已有的傳統十二生肖系列外，更有香港七一回歸系列和十一國慶系列。

紀念香港回歸的特區成立首日封，於 1997 年 7 月 1 日發行，上有六款面額不同的郵票，各郵票設計均以香港特色景物為主題，既有中國銀行和滙豐銀行的總部大樓，又有傳統的電車和巴士，以及香港會議展覽中心新翼和葵涌貨櫃碼頭等香港標誌性建築圖案；而更意義重大的，是該首日封上各郵票均第一次印有「中國香港」字樣，並蓋上當日的特別設計郵戳。首日封背後為首任香港特區行政首長董建華先生的致詞。

回歸至今十數年間，郵政署發行了多款備受市民喜愛的首日封，包括有 1998 年「天星小輪百周年紀念」、2000 年「共慶新紀元」、2004 年「香港電車百周年紀念」和 2009 年「香港東亞運動會紀念」等。

當中較為特別的是「共慶新紀元」系列首日封，此系列第三款的首日封設計以金色為主，附上一枚 22K 金郵票，切合紀念金光燦爛的千禧年主題。

2000 年發行的千禧年「共慶新紀元」珍藏紀念封共有三款，此為最後一款，上有 22K 金郵票一枚。

（22x11cm）

2008 年郵政署為紀念一對大熊貓「樂樂」和「盈盈」定居香港一周年，特於 7 月 1 日發行此一主題的郵票和首日封。

（22x11cm）

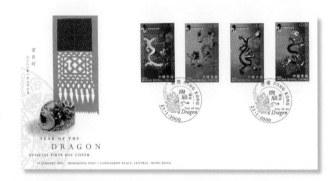

2000 年農曆新年發行的「歲次庚辰」龍年特別郵票首日封。
（22x11cm）

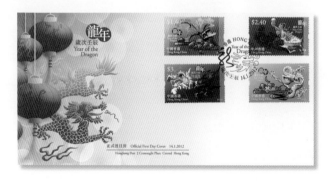

2012 年發行的「歲次壬辰」龍年特別首日封，當中呈現了四種形態不一的龍圖案。
（22x11cm）

2011 年香港大學
慶祝建校一百周年
紀念郵票首日封。

（22x11cm）

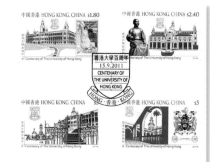

回歸後的紀念郵票首日封發行，款式設計五花八門，而所紀念的主題事件更不限於香港的自身發展，還包括了中國內地，以至全球範圍的重要紀念事項。舉例而言，回歸後的特色紀念郵票首日封有：1998年的「香港啟德機場關閉」及新「香港機場」的啟用、2000年的「香港博物館及圖書館」、2003年的「中國首次載人航天飛行成功」、2006年的「國際和平日」和2011年的「香港大學百周年」等。

　　當中「香港大學百周年」紀念郵票首日封，構圖古雅，以鉛筆素描出香港大學最具特色的本部大樓，而所附的六枚郵票，各以一幢港大歷史建築配搭一件歷史文物，使整個紀念郵票首日封充滿歷史感，十分值得收藏。

　　郵政署亦於回歸後發行多款特別郵票，當中有以香港動植物為主題的系列，其中有「蝴蝶」、「水母」、「花卉」和「草藥」等，亦發行了多款設計精美的相關首日封。

2000年香港郵學會推出「香港博物館及圖書館」特別郵票首日封，以四個文化場館突出香港的文化發展主題。

（22x11cm）

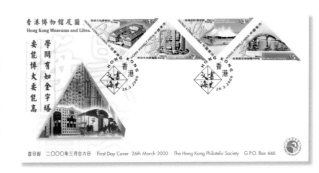

2000年發行的「中華總商會百周年」紀念郵票首日封，分別描述了該會百年歷史中的四項大事：1900年該會成立（$1.3）、該會現時的第二間總部（$2.5）、1953年該會賑災情況（$3.1）和新世紀的發展（$5）。

（22x11cm）

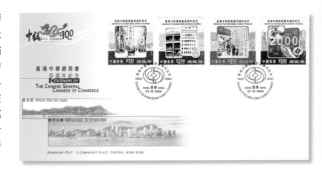

2004年發行的「中國
人民解放軍駐香港部
隊」特別郵票首日封。
（22x11cm）

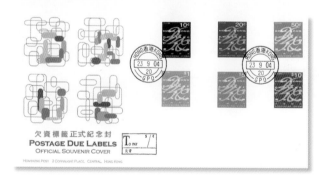

2004年發行的「欠資
標籤正式紀念封」，
可見一整套全新設計
的欠資標籤。
（22x11cm）

圖片集郵藏品

有證據顯示，1842 年曾使用此郵戳的英國船隻，為曾於 1839 至 1842 年間到中國沿岸杭州灣、廣州河及南京「執行任務」的軍用船隻。

（尺寸不詳）

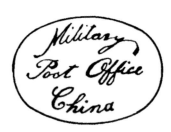

1841 至 1842 年間使用的第一枚香港製造郵戳，直徑 36 毫米，戳上的「MILITARY」（軍事）字樣，有軍人政府的味道。

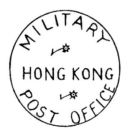

香港在 1862 年才開始發行郵票。在此以前，繳付郵資的憑證，就是加蓋不同類型的郵戳。它們有軍事、民事用途之分，也有香港製造和英國製造之分。至於形狀、字眼和大小，更是多姿多采，不一而足，為研究香港郵政歷史提供了極珍貴的資料。

香港最早發現的一枚郵戳，是橢圓形的，上刻有手寫體「MILITARY POST OFFICE CHINA」（軍事郵局中國）字樣。有理由相信，這枚郵戳，最初是在一艘英國軍用船隻上使用的。憑着信件上的資料判斷，這枚郵戳的使用時間應是 1842 年。

從香港開埠之初至 1844 年，共發現了四枚本地製造的郵戳。第一枚是 1841 至 1842 年間使用的刻有「MILITARY POST OFFICE HONG KONG」（軍事郵局香港）字樣的圓形郵戳。與此同時，還發現一枚刻有「POST OFFICE HONG KONG 1841」字樣的圓形郵戳，相信是與文人政府的成立有關。在 1842 至 1844 年間，也發現了一枚刻有英皇室紋章和「HONG KONG POST OFFICE」（香港郵局）字樣的橢圓形郵戳。1843 至 1844 年間則發現了刻有皇冠和「VICTORIA HONG KONG」（維多利亞香港）字樣的圓形郵戳。

1844 至 1862 年間，香港一直採用英國製造的郵戳。第一枚是伴以雙圈的皇冠，中刻「PAID AT HONG KONG」（在香港已付）字樣的郵戳，非常罕有。這種設計一直沿用至 1859 年。與此同時，香港亦使用過數枚大小不同、上刻有半圓「HONG KONG」字樣、下半部為半圓雙線條、中刻有年月日的郵戳。

其後慣見的單圈圓形郵戳則始於 1859 年，圈內有「HONG KONG」及年月日字樣，亦有在下半部加上「PAID」字樣。可是，到 1862 年郵票發行後，上述所有郵戳都陸續停止使用。

1841 至 1842 年間使用的郵戳，直徑 36 毫米，象徵郵政局已由軍政府轉至文人政府。此款郵戳至 1842 年時，竟將 1841 年的「1」字除去而用人手填上「2」字。

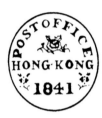

1842 至 1844 年間使用的郵戳，通常是紅色，供英國軍隊使用。（33×28mm）

曾在 1843 至 1844 年間使用的郵戳，直徑 26 毫米，是最後一枚香港製造的郵戳，顏色是紅色偏黃。

1845 至 1865 年使用的郵戳，紅色，作為在外地郵資已付的憑證。通常此戳會連同預付的地名一起加蓋，如廈門已付、上海已付等，但不知何處製造。（20×9mm）

1844 至 1859 年 間 使
用的同款郵戳的不同
變化，由左至右直徑
分別為 28 和 25 毫米
雙圈郵戳，以及 21.5
毫米 單 圈 郵 戳。全
為本地郵資已付的憑
證，紅色。

 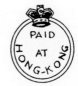 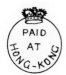

1844 至 1859 年 間 使
用的同款郵戳的不同
變化，由左至右直徑
分 別 為 28、25 及 20
毫米。

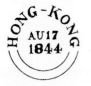 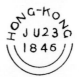

1859 至 1863 年 間 使
用的單圈形郵戳，直
徑 分 別 為 20 及 19.5
毫米，為現在使用郵
戳之鼻祖。

圖片集郵藏品

1874 年一封從香港寄三藩市，蓋有「B62」殺手戳、日戳及三藩市抵達戳的信件。

（14.2×8.5cm）

圖 為 1862 至 1891 年間使用的「B62」銷票戳及「62B」銷票戳。兩者均有黑色和藍色兩種。

（2.1×2.5cm）

1862 年香港首次發行郵票時，郵局便開始使用銷票戳（OBLITERATOR）或稱「殺手戳」（KILLER）去蓋銷郵票，以杜絕人們將舊郵票再次使用。英國政府配給香港的銷票戳是橢圓形、中間刻有「B62」或「62B」字樣的郵戳。刻有「HONG KONG」及年月日的日期郵戳則只蓋在信封而不作蓋銷郵票用，但此種日戳後來漸漸兼了「殺手戳」即蓋銷郵票的功能。即使如此，「殺手戳」、日戳並用的現象亦未完全消失，一直到 1893 年才有改變。

「B62」殺手戳由於使用的時間很長，現已發現不同款式和大小者，計有三十一枚之多，其大小約長 6 至 7 毫米，寬 14.5 至 18 毫米。

「62B」殺手戳發現較少，只有五種款式，大小尺寸約長 7.5 至 9 毫米，寬 17.5 至 19 毫米。由於使用時間較短，較難在郵票上找到，要找蓋在信封上的更難上加難。

代號「B62」及「62B」的殺手戳，皆有黑色和藍色油墨兩種。一般而言，早期的使用黑色，約 1872 年後始改用藍色。但不管用何種顏色，經其一擊，郵票的畫面便已面目全非，因此有「殺手」的惡名。

儘管如此，蓋有殺手戳及日戳的郵封在今天已價值不菲，尤以 1891 年香港開埠金禧紀念郵票首日封為最。1862 年 12 月 8 日香港發行第一套郵票時只用「殺手戳」而沒有日戳蓋銷，因而沒有首日封存世以引證此段郵政歷史，十分可惜。

圖片集郵藏品

上世紀初廣州五層樓以及
蓋有廣州代號「C1」殺手
戳及當地日戳的香港郵票
兩枚。

（2.1×2.5cm）（14×9cm）

CANTON-FIVE. STORIED PAGODA.

根據 1842 年的《南京條約》，中國對外開放的通商口岸有廈門、廣州、福州、寧波及上海。這五個商埠的英國領事館內均設有郵政代理處，供應香港郵票與當地人士投寄郵件。故在早期香港郵票上，可以找到一些代表不同地方的「殺手戳」。

初期中國各通商口岸的英國郵政代理處均各自使用不同英文字母及編號的殺手戳去蓋銷在當地出售的香港郵票，計有廈門的編號為「A1」、廣州為「C1」、福州為「F1」、寧波為「N1」，而上海則為「S1」。一間廈門的輔助郵局則採用編號「D27」的殺手戳。

此後，隨着 1858 年的《天津條約》和 1860 年的《北京條約》的簽訂，中國再度開放汕頭和漢口作為通商口岸。前者使用「S2」殺手戳，而後者則採用「D29」殺手戳。

在 1885 年前後，中國所有通商口岸均將殺手戳與日期郵戳合而為一，以作蓋銷香港郵票之用。

其他通商口岸如煙台（CHEFOO）、瓊州或稱海南島（KIUNG CHOW）、海口（HOI HOW）、天津（TIEN TSIN）、台灣的安平（ANPING）及威海衛或稱劉公島（WEI HAI WEI 或 LIU KUNG TAU 或 PORT EDWARD）等的英國郵政代理處，皆使用有其地名的日戳去蓋銷香港郵票。

1922 年，所有通商口岸的英國郵政代理處宣告結束，惟威海衛當時屬租借地，故延至 1930 年才告結束。

中國各通商口岸郵戳中，以瓊州的日戳、海口的「D28」殺手戳和安平以及橢圓形藍色的劉公島等郵戳較為少有，蓋在信封上的尤其罕見。

十九世紀六十年代蓋有當地代號「S1」殺手戳的香港郵票兩枚及上世紀三十年代上海南京路的繁華景象。

（2.1×2.5cm）（14×8.5cm）

蓋有 TIENTSIN BR.P.O.（天津
英國郵局）日戳的香港郵票
兩枚及上世紀二十年代天津
佛蘭西公園一景。

（4.1×3.4cm）（14×9cm）

佛蘭西公園（天津）
The Franch Park, Tientsin.

蓋有威海衛或劉公島
郵戳的香港郵票兩枚。

（2.1×2.5cm）（2.9×2.5cm）

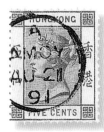

蓋有廈門「A1」殺手
戳和日戳的香港郵票
兩枚。

（2.1×2.5cm）

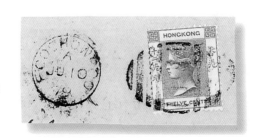

福州日戳和蓋銷香港郵票的
「F1」殺手戳。
（5.1×2.7cm）

蓋銷香港郵票的福州日戳。
（2.1×2.5cm）

蓋銷香港郵票的寧波日戳。
（2.5×2.5cm）

蓋有日本橫濱代號
「Y1」殺手戳的香港
郵票兩枚。

（2.1×2.5cm）（2.6×2.5cm）

日本橫濱港。

（14×9cm）

根據 1858 年的《江戶條約》，日本開闢了五個通商口岸，與外國往來貿易。而英國則在其中三個口岸設有郵局，出售香港郵票。此三口岸為橫濱（YOKOHAMA）、長崎（NAGASAKI）及神戶（KOBE-HIOGO），分別使用有英文字母及編號之「殺手戳」。1879 年，由於日本已建立起自己的郵政系統，所以英國設在日本的郵局代辦也於同年結束營業。

橫濱早期也曾用「B62」殺手戳蓋銷郵票，自 1869 至 1879 年間，始用「Y1」殺手戳，並與日戳一起使用。由於橫濱是三口岸中最繁盛的，所以蓋有「Y1」郵戳的香港郵票也特別多，顏色有藍、黑和紫色三種。

神戶早期使用「B62」殺手戳，至 1876 年才改用「D30」殺手戳和有「HIOGO」字樣的日戳。由於「D30」的使用時間不長，故十分罕有。

長崎在 1860 年始設有英國郵局代理處，初時也是使用「B62」殺手戳，直至 1866 年才改用「N2」郵戳蓋銷香港郵票，同屬罕見品種。

泰國的曼谷並非通商口岸，但當地的英國領事館也有香港郵票出售，以預付由 1882 年年尾至 1885 年間由曼谷寄往香港的郵件收費。但這種蓋有曼谷（BANGKOK）字樣郵戳的信件卻鮮有被發現。直至 1883 年曼谷設立了自己的郵政局並於 1885 年參加萬國郵政聯盟會，英國駐當地領事兼售香港郵票的功能才被取消。

此外，香港與澳門、菲律賓等地，也在郵政上保持緊密關係，英國並且專為前者製造郵戳以蓋銷香港郵票。

1902 年的普通郵戳，雙圈，直徑 25 毫米。郵戳頂部有 VICTORIA（維多利亞）字樣，底部 HONG KONG 之間有一破折號，中有年月日及鐘點時間，外圈則有粗黑線紋。
（14×9cm）

1911 年的普通郵戳，雙圈，直徑 27 毫米。款式與上世紀初無異。
（9×14cm）

普通郵戳自香港開埠至今已有一百多年歷史，專供平郵和空郵信件使用。除了早期的橢圓形郵戳外，一般採用的是 1859 年開始使用的種種圓形郵戳。這些圓形郵戳的主要分別是單圈和雙圈、大小和個別字樣如 HONG KONG 兩字之間有無破折號等。

　　十九世紀的郵戳多是單圈的，上世紀初至六十年代中期則多採用雙圈郵戳。此後，郵戳趨向復古，部分郵局又轉回使用十九世紀流行的單圈款式。直至上世紀八十年代開始，大部分郵局均採用單圈郵戳。因此，早期較難尋獲的雙圈郵戳便成為不少郵迷追逐的對象。

　　圓形普通郵戳的大小也有不同，從直徑 19.5 至 32 毫米都有，現在使用的主要是直徑 24 毫米（單圈）和直徑 26 毫米（雙圈）兩種。

　　刻字方面，除了開埠初期只有年份或甚至年份也沒有的郵戳外，一般郵戳都附有年月日甚至加上鐘點時間，亦有只附 AM（上午）或 PM（下午）者。此外，除了早期郵戳外，一般郵戳皆附有編號。初期是英文字母如 C、A、D、F 等，後期則採用數目字。而外圈的字與字間從上世紀初至六十年代中期，多有粗黑條紋（後變為幼黑線）分隔。

　　有些郵戳為了說明用途，也寫上其他字句，如 1868 至 1877 年間寄往美國的信件上，皆有 PAID ALL（已全付）字樣的郵戳，並使用紅色油墨。1933 至 1937 年間，又出現附有 AIR MAIL（空郵）字樣的郵戳，以蓋銷航空郵件。

1927 年的普通郵戳，
雙圈，直徑 27 毫米。
郵戳下部有「＋」形
圖案，頗為特別，中
亦有年月日及鐘點時
間，但 VICTORIA 字
樣已消失。
（9×3cm）

1938 年的普通郵戳，雙圈，
直徑 27 毫米。郵戳頂部有
KOWLOON（九龍）字樣，
表示是在尖沙咀九龍郵局蓋
銷的，底部的 HONG KONG
兩字間的破折號已消失。
（3×3cm）

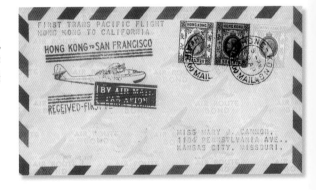

1937 年的空郵郵戳，
雙圈，直徑 27 毫米。
郵戳底部有 AIR MAIL
（空郵）字樣，而兩字
間的英文字母 K，代表
是在九龍郵局蓋銷的。
（16.5×9cm）

1949 年蓋有普通
郵戳的香港至悉尼
首航封。郵戳為雙
圈，直徑 27 毫米。
郵戳下部有數目字
編號。
（13.5×10.5cm）

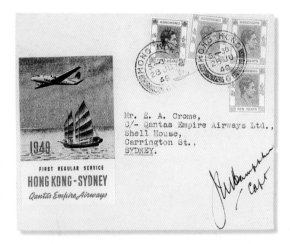

1954 年的普通郵
戳，雙圈，直徑 27
毫米，形狀與上世
紀四十年代的無大
分別，其外圈粗黑
線紋至五十年代中
期以後，漸以幼線
條取代。
（15×9cm）

1965 年的普通郵戳，雙圈，直徑
21.5 毫米。郵戳外圈的粗線紋已
變為幼線，其餘與上世紀五十年
代分別不大。自此以後，部分郵
局開始改用復古的單圈郵戳。

（17×11cm）

1971 年調景嶺郵局使用的普通
郵戳，雙圈，直徑 22 毫米。
此時郵戳外圈的線紋已消失。
（10×6cm）

1960 年的普通郵戳，
單圈，直徑 30.5 毫米。
郵戳頂部有 MAN YEE
ARCADE（萬宜大廈）
字樣，中有「＊」形圖
案，十分罕見。估計此
乃臨時性郵戳，因與同
時代的式樣不同。
（3×3.5cm）

1984 年薄扶林郵局使
用的普通郵戳，單圈，
直徑 24 毫米。
（9×6cm）

圖片集郵藏品

1870 年的掛號郵戳，橢圓形，每個英文字闊 3.5 毫米。

1880 至 1902 年間使用的掛號郵戳，單圈圓形，直徑 19 至 20 毫米。

在香港第一套郵票出現以前已有掛號郵戳。1857 年 4 月 11 日香港郵局宣佈凡寄往英國，英屬地和經英國再轉寄外國的郵件，只需預付郵資，均可獲掛號處理。可惜，早期的掛號郵戳已不可復見。從第一枚被發現的掛號郵戳至今，掛號郵戳的外形主要是早期的橢圓形及上世紀開始使用的單或雙圈圓形戳，其中圓形掛號戳的變化與普通郵戳雷同。

根據現存資料，最早的掛號郵戳是 1869 年的橢圓形戳，郵戳頂部有 REGISTERED（掛號）字樣，中為日期，下為 HONG KONG 字樣。1880 年至上世紀初，新的掛號郵戳開始使用，是一黑色內含 R 字樣的圓形戳（也有發現紅色的）。

沿用至今的圓形類掛號郵戳，則是始見於 1901 年的雙圈圓形戳。該郵戳頂部有 REGISTERED 字樣，底部刻有 G.P.O.（GENERAL POST OFFICE，郵政總局縮寫）HONG KONG 字樣，中為年月日及鐘點時間，而外圈的文字之間有粗黑條紋分隔。上世紀五十年代開始，G.P.O. 字樣及鐘點時間消失、粗黑條紋變成細線或消失，並代之以數字編號。戳內亦有用英文字母編號的，六十年代中期更有英文字母和阿拉伯數目字在同一戳內出現，十分奇怪。五十年代出現的單圈掛號郵戳，至七十年代全面取代雙圈郵戳。

一直以來，只有郵政總局及後來成立的九龍郵局才使用掛號郵戳，其他分局只用普通郵戳蓋銷掛號郵件。1967 年，九龍中央郵局落成後，九龍郵局易名為尖沙咀郵局，從此戳上 REGISTERED 字樣亦同告消失。約至八十年代，所有掛號郵戳全部取消 REGISTERED 一字，變成與普通郵戳無異。

1937 年的掛號郵戳，雙圈，
直徑 21.5 毫米。郵戳頂部有
REGISTERED（掛號）字樣，
底部有 G.P.O. HONG-KONG
（香港郵政總局）字樣，中為
年月日及鐘點時間，外圈文
字之間有粗黑線紋。

（23.5×12.5cm）

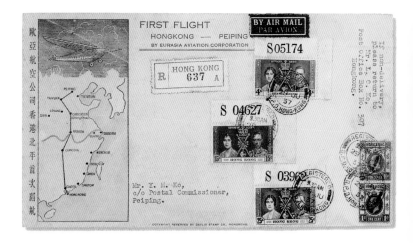

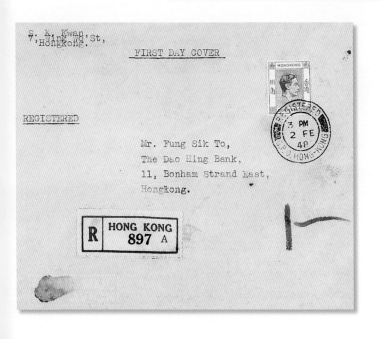

1953年的掛號郵戳，雙圈，直徑22毫米。此時G.P.O.字樣已消失，並以幼黑線代表粗黑線紋，而中部的鐘點時間則改為英文字母編號。

（16.5×9cm）

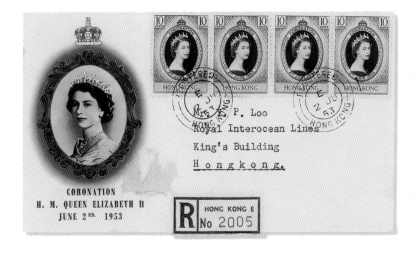

1966 年由九龍分局蓋
銷的掛號郵戳，雙圈，
直徑 26.5 毫米。這是當
時唯一無 HONG KONG
字樣的掛號郵戳，與
1988 年的廣華街郵局
戳互相輝映。
（17×11cm）

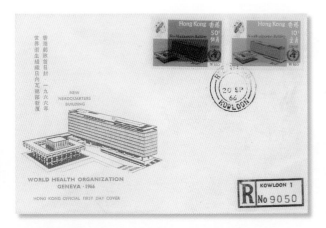

1986 年一臨時郵局使
用的掛號郵戳，單圈，
直徑 24 毫米。戳內已
無掛號字樣，其式樣與
普通郵戳無異。
（16.5×10.5cm）

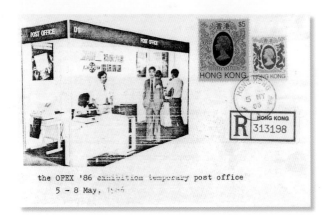

戰前港府為呼籲購買
戰機備戰之用，在郵
件上蓋上的宣傳郵戳。

（14.5×9cm）

1952 年蓋有第十屆工
展會宣傳郵戳的首航
封（從香港飛仰光）。

（16.5×9cm）

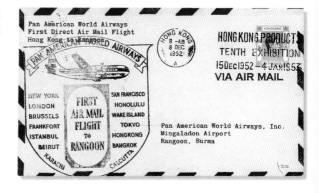

上世紀五十年代香港開始有機印郵戳的出現，目的是節省郵局蓋銷郵票時所用的時間和人力。除了蓋銷郵票的功能外，機印郵戳有時也可搖身一變為宣傳郵戳，同時成為香港政府以至各大機構傳遞訊息的有效途徑。

　　機印郵戳一般是波浪紋圖案，線條有五至七條，自出現以來一直大量使用。

　　宣傳郵戳戰前已有，如港府宣傳購買戰機等便是。五十年代開始，宣傳郵戳與機印形式結合，出現一連串機印宣傳郵戳。早期的機印宣傳郵戳有工展會、請君輸血救人、收音機需領牌照等，中期則有中文大學成立典禮、打白喉針、香港週，以至禁毒宣傳、區局節、海關會議、香港政府服務市民、同關注世界愛滋病日、切勿濫用藥物和國際水務會議等。可說是琳瑯滿目，美不勝收。

　　我們從往來的信件中信手拈來，不費分文，卻可擁有一件件記載着各時期大事的有關郵品，何樂而不為呢？但是事實上，早期的宣傳郵戳極不易找，價值亦十分驚人。

上世紀五十年代初開始
使用的機印郵戳。

（8.5×3.5cm）

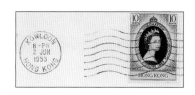

上世紀五十年代由機印
郵戳應運而生的宣傳郵
戳。圖為 1953 年的「請
君輸血救人」。

（8.5×2.5cm）

1968 年的「霍亂危險，
請即打針」宣傳郵戳。

（9.5×3.5cm）

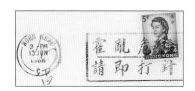

1969 年第一屆香港節的
宣傳郵戳。

（9×3cm）

1972 年第二十九屆工展會
宣傳郵戳。
（8×3cm）

1987 年港府呼籲市民將對
綠皮書的意見寄交民匯處。
（8.5×3cm）

1994 年的「區域市政局節」
宣傳郵戳。
（8×3cm）

1995 年的「切勿濫用藥物」
宣傳郵戳。
（8.5×2.5cm）

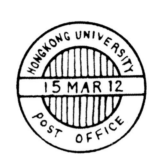

1912 年港大慶祝創辦
典禮臨時郵局郵戳，
直徑 28 毫米。

1917 年聖安德烈賣物
會臨時郵局郵戳，直
徑 33 毫米。

臨時郵局是指非常設、流動的郵局，一般設在展覽場內，為集郵人士蓋銷郵件。由於這種臨時郵局郵戳大多是特製的，與一般郵局使用的普通郵戳不同，加上具有紀念價值，故又常被視為紀念或特別郵戳之一種。與此同時，香港郵政局也會不時刻製一些紀念郵戳，以慶祝一些特殊事件。

香港最早的臨時郵局設於 1912 年剛開幕的香港大學內。接着是設於 1917 年的聖安德烈賣物會場內的臨時郵局。但這兩次臨時郵局蓋銷的郵戳，至今已難得一見。

上世紀五、六十年代的臨時郵局郵戳，有五十年代歷屆工展會、1961 年童軍大露營和旅遊會議，1966 年的英國週等特別和紀念郵戳。而最為哄動的，莫過於 1962 年在大會堂高座郵票百年展覽場內，臨時郵局加蓋的大型紀念郵戳。

七十年代的臨時郵局郵戳有 1971 和 1972 年的香港節（始於 1969 年），1976 年男、女童軍六十周年等。自八十年代起，臨時郵局的設立和紀念郵戳的使用次數大增。最引人注意的是 1989 年起使用的郵展紀念戳和宣傳印。

1986 年英女皇伊利沙伯第二次訪港，郵局為了隆重其事，特製了一枚有圖案的紀念郵戳。由這時起，郵局開始穿插使用一些紀念郵戳作為蓋銷之用。這些紀念郵戳皆附上有關的紀念字句和圖案，亦有用不同顏色的油墨，十分美麗，很有收藏價值。

1955 年遠東區經貿合
作會議臨時郵局郵戳，
直徑 31 毫米。
（17.5×9cm）

1956 年第十四屆工
展會紀念郵戳，直
徑 32 毫米。

1962 年香港百年郵
票展覽會臨時郵局
郵戳，直徑43毫米。
（6×6cm）

1966 年英國週紀念
封和紀念郵戳。
（17×11cm）

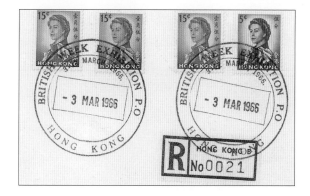

1969 年 IATA 旅遊
會議紀念郵戳，直
徑 27 毫米。當時
在大會堂內設有一
臨時郵局，稱為
CONVENTION P.O.。
（6×4cm）

1973 年第三屆香港節紀
念郵戳，直徑 31 毫米。
（6.5×9cm）

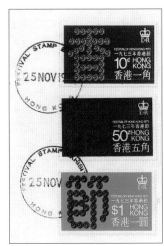

1983 年臨時製造備用的
膠質郵戳，在流動郵車上
使用，直徑 31 毫米。
（10×6.5cm）

1986 年童軍大露營
紀念郵戳，直徑為
24 毫米。

1989 和 1990 年郵票
展覽會的紀念郵戳，
直徑全為 29 毫米。

1988 年纜車公司成
立一百周年紀念郵
戳，直徑 32 毫米。

1992 年亞洲發展銀
行第二十五屆年會
紀念郵戳。
（2.8×4.1cm）

1996 年加拿大世
界集郵展覽宣傳
印，為 1989 年以
來郵展系列的特
殊印戳。
（2.7×4.5cm）

圖片集郵藏品

設於機場禁區內的
空郵中心（AIR MAIL
CENTRE），乃航空郵件
的最後一站。其所蓋郵
戳非平常可見。

（14×8.5cm）

在檢查郵件時如發現漏
掉蓋銷郵票，郵局會蓋
上狀如鞋印的圓形輔助
郵戳。

（10×7cm）

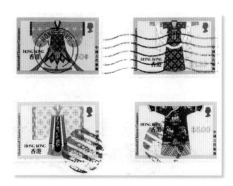

除了普通郵戳、掛號郵戳、機印郵戳、宣傳郵戳、臨時郵局郵戳和紀念郵戳外，郵局還會因應特別情形而使用不同的郵戳，例如欠資郵戳、退信郵戳、官方已付郵戳、郵資已付郵戳和郵箱快遞郵戳等。

香港郵局在 1858 年規定，所有郵費必須由寄件人預先支付。如沒有付足郵票，郵局會在封上貼上欠資郵票（或稱標籤），這便是欠資郵戳的鼻祖。後來才改蓋上綠色的欠資郵戳。

退信郵戳最早見於 1873 年，是郵局退信組發現信件無法郵遞時退回寄件人時所蓋的郵戳。戰後才有寫明退回寄件人字樣（附或不附理由）的退信郵戳出現。

早於 1905 年已開始使用官方已付（OFFICIAL PAID）郵戳，是港府各部門免費郵遞的憑證。但自 1996 年 4 月 1 日起，上述優待經已取消，政府各部門也得貼上郵票或向郵局支付郵費。

上世紀三十年代間，郵局為方便大量投寄報紙和商業用郵件，特製有一郵資已付（POSTAGE PAID）郵戳，使寄件人毋須逐一貼上郵票。郵資已付郵戳內有郵資面值。五十年代開始，此種郵戳改為普通日戳再加機印郵戳（內藏郵資面值）。1958 年又有一種等邊三角形，內含「P.P.」（POSTAGE PAID 的縮寫）字樣的郵資已付郵戳出現。

八十年代初，郵政總局、尖沙咀郵局及九龍中央郵局，皆在郵政信箱部設有一郵筒，以接收該局郵政信箱租戶的信件。這些信件可於兩小時內送達，名為郵箱快遞。而蓋在這些信上的郵戳，則稱為郵箱快遞郵戳，戳上皆有局名及 P.B.（POST BOX，郵箱的縮寫）字樣。但這種服務，在 1988 年 3 月 31 日連同特快本地郵遞服務一同取消，P.B. 郵戳，從此亦與郵迷緣慳一面了。此外，圓形輔助郵戳、「A.M.C.」（AIR MAIL CENTRE）郵戳和隸屬英國的軍部郵戳（FIELD POST OFFICE），均較少見。

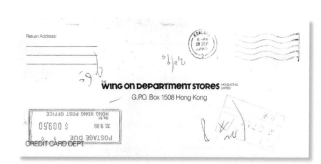

圖為一枚蓋有綠色欠
資郵戳的欠資信件。
（22×10cm）

設於郵政總局、尖沙
咀郵局和九龍中央郵
局的「二小時特快郵
政信箱派遞」措施，
已於 1988 年 3 月 31
日停止服務。圖為上
述三間郵局的尾日最
後一刻的郵戳，戳上
有「P.B.」字樣。
（4×5cm）

圖為早期退信郵戳三
枚，直徑分別為 23.5、
25.5 及 26 毫米。

蓋有退信組的退信郵戳
信件一封。

（16.5×9.5cm）

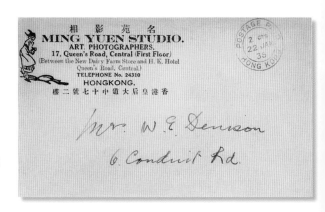

1935 年蓋有郵資已
付郵戳的信件。
(16.5×9.5cm)

圖為郵資已付郵戳
兩枚,直徑分別為
26 及 24 毫米。

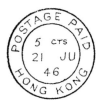

8×2cm	
8×2cm	
8.5×2.5cm	
3×2.5cm	直徑 3cm

早期的郵資已付
（POSTAGE PAID）
郵戳五款。

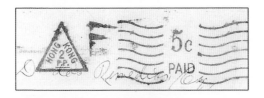

現時已不易見的政
府公函官方已付
（OFFICIAL PAID）
郵戳五款。

圖為官方已付郵戳
三枚，直徑分別為
22.5、24 及 24 毫米。

圖為蓋有較少見的深
水埗郵局官方已付郵
戳的郵件。左下角為
政府工務局的蓋印。
（15×9cm）

ON HER MAJESTY'S SERVICE

Mr. John A. Dismeyer,
American Engineering Corporation,
(Rust-Oleum Department),
1207-1213, Prince's Building,
Hong Kong.

0001450

直徑 2.8cm	直徑 2.8cm	直徑 2.5cm
7.5×2.5cm		

駐港英軍軍部郵戳
四款，請注意郵戳
上的不同軍營編號。

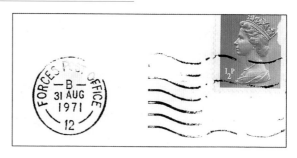

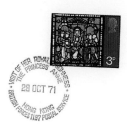

SOUVENIR COVER
Visit to 14th/20th King's Hussars
BY H.R.H. THE PRINCESS ANNE
COLONEL IN CHIEF
28TH OCTOBER 1971

RAF HK PS
BFPO 1

Cover issued by Royal Air Force Hong Kong Philatelic Society
in aid of Gurkha Welfare Appeal

1971 年駐港英軍軍
部郵局發行的紀念
封，以紀念安妮公
主訪港。請注意封
上的紀念郵戳。
（17×11.5cm）

蓋有軍部郵戳的信
件一封，上有元朗
理民府的收件蓋
章，比較少見。
（15×9cm）

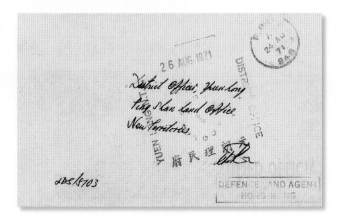

1879 年發行的官方明信片，分有黃、白、藍三色。郵票面額分為 3 仙及 5 仙，以供投寄本地及海外者。圖為兩款不同顏色者。

（12.5×9cm）

香港第一套官方發行的明信片，在 1879 年出售，共兩款。郵局在明信片上預先貼上郵票。這些郵票為了符合明信片的郵資而加蓋改值，有 16 仙加蓋 3 仙以及 18 仙加蓋 5 仙。由第二套起，一律直接將郵票印在明信片上。可是，這種郵政明信片至 1946 年，也停止發行。直至上世紀八十年代，才以另一形式出現，稱為「原圖卡」（MAXIUM CARDS）。

在 1892 至 1918 年間，郵局又發行一種兼附另一張以供回郵的明信片，即所謂已付回郵片（REPLY PAID CARDS）。時至今日，經實寄而仍附有另一張回郵的 REPLY PAID CARDS 明信片，並不多見。

在官方停止發行明信片三十多年後，郵局於 1982 年開始發行一系列圖案與新發售郵票相同的明信片，稱為原圖卡。第一套是為配合航空事業特種郵票而發行的。

此外，約於 1897 年左右，民間製作的圖像明信片也開始發行。這等明信片一面印上香港的風景和人物圖案，一面用作書寫地址及問候之用。由於這些明信片印刷精美和表現出香港的特色，很受歐美人士歡迎。時至今日，這種明信片已成為香港的珍貴文獻，並形成一股蒐集熱潮，貼上郵票經過實寄者尤其珍貴。

喬治五世時期之官方
明信片，於 1912 至
1936 年間發行，分有
1 仙、1 1/2 仙、2 仙
和 4 仙四種面額，亦
有加蓋 CHINA 字樣在
中國商埠使用者。
（14×9cm）

喬治六世時期的官方
明信片，在 1938 至
1946 年間發行，有 2
仙、4 仙、10 仙三種。
（14×9cm）

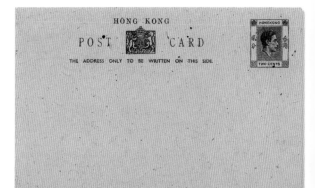

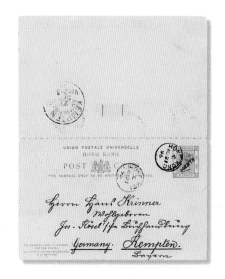

已付回郵片（REPLY PAID CARDS）之明信片。在 1892 至 1912 年間發行，共有兩張明信片，一張供對方作回郵之用。

（14×18cm）

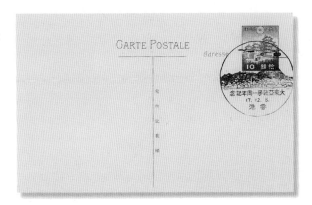

1942 年日佔時期蓋有「大東亞戰爭一周年記念」郵戳的明信片。

（14×9cm）

蓋有 1902 年九龍分局及總局郵戳的民間明信片正背面。圖為 1896 年中環皇后像廣場及維多利亞女皇銅像揭幕的情形。

（12.7×9cm）

1931 年中環皇后大道中
近威靈頓街。
（14×9cm）

1967 年中環干諾道中民
間明信片。請注意右邊
燈柱上的香港週旗幟。
（15×10cm）

1982 年郵局特許有關機構發行
的郵票原圖卡，乃紀念第三屆
遠東及太平洋區傷殘人士運動
會而發行的，一套四款。此乃
香港第一套原圖卡。翌年，郵
局始發行第一套以航空事業為
題材的官方原圖卡。

（15×10cm）

1996 年 發 行 的 附 郵
資聖誕卡，其圖案為
1990 年發行的聖誕節
郵票。圖為其中兩款。

(16.5×12cm)

附印郵資的包裹紙
（NEWSWRAPPER），
由 1900 至 1916 年間
發行，以供包裹報紙
投寄之用。圖為附印
郵資包裹紙局部。
（12.5×30cm）

郵資信封，分普通及
掛號兩種。普通者在
1900 至 1946 年間發
行，掛號者則在 1900
至 1982 年間發行。
圖為掛號郵資信封。
（13×8cm）

除了發行首日封、紀念封和明信片外，香港郵局於上世紀初，也發行印上郵資的信封、供寄報紙用的包裹紙（NEWSWRAPPER），以方便寄件人。至 1948 年，又再增添發行航空郵簡。這些郵品除了實際用途外，也為郵迷增加搜集的對象。

香港於 1900 年開始發售加印郵資的信封。該等信封分為掛號及平信兩種，封上皆印上郵票。平信信封發售至 1946 年止，而掛號信封則於 1982 年始停止發售。

1900 至 1916 年間郵局又發售一種供寄報紙用的包裹紙，上面亦附印上郵票。此種包裹紙亦有在中國商埠發售，郵票上加蓋了 CHINA 字樣。

戰後由於航空事業蓬勃發展，郵局於 1948 年發售了第一張航空郵簡。最初的航空郵簡沒有印上郵票，而是只在封上貼上郵票。時至今日，已發行多種印有郵票的航空郵簡。其間郵簡和郵票的圖案皆由初期的平凡單調演變至近來的多姿多采。郵局亦曾於 1991 年發行兩款郵簡以紀念郵政署一百五十周年。

此外，香港郵政局從 1966 年起至七十年代後期，每年發行一款沒有印上郵資的聖誕郵簡，約共十多款，每張從早期售 5 仙至後期 1 角，均十分便宜。時至今日，這種聖誕郵簡已有很可觀的升幅。

直至 1996 年，郵局才開始發售郵資已付的聖誕賀卡，分寄本地及航空兩種。

圖片集郵藏品

香港第一張航空郵
簡，於1948年發行。
初期是郵局在簡上貼
上郵票，其後才將郵
票印在郵簡上。
（24.5×20cm）

1966 年發行的香港第一
張聖誕郵簡正背面。當時
只售 5 仙，需自貼郵票。
（25×20cm）

上世紀六、七十年代
的聖誕郵簡兩款。

（15×31.5cm）（17×27.5cm）

1995 年發行的航空
郵簡，簡上的圖案
設計較前大膽新穎。
（20.5×29.5cm）

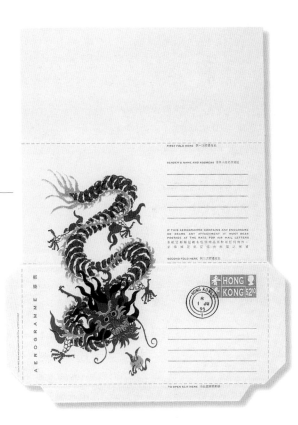

1965年發行的郵票小
冊兩本，內附英女皇
伊利沙伯第二組通用
郵票。

（5.5×4.5cm）

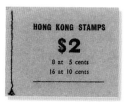

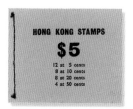

1994年開始，只在「7‧11」
便利店發行之郵票小冊，
每次均有三種面額。圖為
1996年發行的第三套郵
票小冊。

（9×5.5cm）

從 1903 年起，香港便有不同面額的郵票小冊發售。從早期的把不同面額郵票混在一起，到後來每冊只有一種面額郵票；以及早期只發售通用郵票，至後期兼售紀念郵票、特種郵票和小型張，郵票小冊也經歷了不少改變。

由 1903 年起到 1975 年為止，香港共發行了十三本郵票小冊。這時期的郵票小冊圖案均十分單調。之後停出十年，直至 1985 年再出時才有較顯著的改變。從這年起，郵票小冊已改用鮮明的彩色外套，內附十枚 1 元 3 角的郵票。稍後，又發行 5 角及 1 元 7 角的郵票小冊。

1986 至 1993 年，郵局共發行了六本紀念郵票小冊，計為：滙豐銀行新廈落成、纜車百周年、電力百周年、倫敦郵展。附有經典三、四、五號小型張之九四郵展和傳情寄意特種郵票小冊，於 1993 年發售。此外，自 1989 年（蛇年）起，郵局又發行了以生肖為題材的郵票小冊，很有中國特色。

在 1994 年，郵局又發行了三款不同面額的郵票小冊。不過這等小冊只在「7‧11」便利店發售。由於小冊不容易購到，故用這種小冊內的小全張郵票張貼的首日封亦不易見。

1987 年發行的郵票小
冊一款及所附的小全
張式郵票，共有 1 元
7 角郵票十枚。
（9.5×6cm）

1986 年發行的滙豐
銀行新香港總部落
成紀念郵票小冊，
內附該行圖案之1元
7 角面額紀念郵票
十枚及 5 角通用郵
票二十四枚。
（16×8.5cm）

自 1989 年（蛇年）
開始，郵局每年均
有發行生肖郵票小
冊，圖 為 1992 年
（猴年）所發行者。
（15×6.5cm）

首日封的最基本條件是在郵票發行的第一天，將整套新郵票貼在一枚印有與郵票相關說明文字及圖案的信封上，並蓋銷當日的郵戳。於是，首日封的製作便告完成。

平情而論，一套郵票，經過郵戳一擊，便身價大貶。但對首日封來說，則另作別論。我們可以作如此形容：郵票本身是一位美麗的姑娘，陪襯的首日封是一襲華貴的衣裳，而在上面蓋上的一兩枚戳印，正是一兩件炫目的首飾。三者配合，有相得益彰之妙。

因此，製作首日封亦有不少值得研究的地方。首先，郵票需得整齊端正。各枚郵票要依照郵票面額由小至大順序貼上，不能混亂。郵票與郵票之間及與首日封之邊沿要留有適當空間。蓋郵戳的學問更值得研究。郵戳蓋在郵票上所佔的面積不能超過 1/4 以免影響郵票的畫面圖案。整個郵戳蓋在郵票上（即所謂「全印」者）更是大忌。每枚郵票不能蓋銷多過一個郵戳。至於小全張或小型張首日封，需注意的是郵票要蓋在郵票與首日封之間。若郵票在小全張當中，則要多蓋一個郵戳在小全張與首日封之間，以證明小全張與首日封的連帶關係。

在上世紀五、六十年代，郵局只有十多二十間。不少人跑遍港九新界及離島所有郵局，去加蓋不同郵局郵戳的首日封。時至今日，香港已有百多間郵局，如跑遍所有郵局會十分吃力。現時，唯一辦法只有集中在郵政總局及集郵組的郵戳了。

很多集郵人士抱怨，辛辛苦苦蒐集得來的郵票、小全張及首日封，會產生「變黃」、「發霉」、「變色」及互黏等現象，令到心愛藏品的「身價」大貶，心痛不已。

要令到心愛的郵品「五十年不變」以至「一百年不變」，當中有些保養上的學問，是各前輩的一得之見，現與大家分享如下：

（1）不要用手去接觸郵票，要使用郵票鉗。

（2）要用護郵套去保護較貴的郵票，並插於高級的郵票簿內。

（3）原版的版票需用專收藏版票套藏好，然後放進紙封套內，並收藏於乾燥的地方。

（4）小全張或小型張亦需放進塑料套內。

（5）切忌用封口機去「封」着版票或小全張的塑料套的封口。

（6）經過處理的珍貴郵票最好放進銀行的保管箱。

（7）首日封或郵封需放進藏首日封的塑料套內。

（8）不要在二、三月的「黃梅天」期間去欣賞郵品。若要，最好是開着空調。

附錄三　香港通用郵票首日封參考價格摘錄 *

年份	香港通用郵票首日封名稱	每個（港元）
1938	喬治六世第一組	25,000
1954	伊利沙伯二世女皇第一組	6,000
1962	伊利沙伯二世女皇第二組	5,000
1973	伊利沙伯二世女皇第三組	1,300
1982	伊利沙伯二世女皇第四組	500
1982	伊利沙伯二世女皇第四組（集郵課）	1,500
1987	伊利沙伯二世女皇第五組（深下巴）	400
1988	伊利沙伯二世女皇（淺下巴）	1,500
1989	伊利沙伯二世女皇（有年份）	1,200
1990	伊利沙伯二世女皇（有年份）	1,000
1991	伊利沙伯二世女皇（有年份）	800
1992	伊利沙伯二世女皇第六組	200

* 以上價格乃參考價格，並以 2012 年 7 月為準，下同。

附錄四　香港通用郵票紀念封參考價格摘錄

年份	香港通用郵票紀念封名稱	每個（港元）
1962	郵票百年展覽會	80
1966	英國週	60
1969	第一屆香港節郵票展覽	80
1971	第二屆香港節郵票展覽	70
1973	第三屆香港節郵票展覽	50
1989	華盛頓郵展	100
1990	英國郵展	100

附錄五　香港紀念和特種郵票首日封參考價格摘錄

年份	香港紀念和特種郵票首日封名稱	每個（港元）
1891	開埠五十周年	150,000
1935	喬治五世登位銀禧	7,500
1937	喬治六世加冕	500
1941	開埠百周年	1,800
1946	勝利和平紀念	600
1948	喬治六世銀婚	8,000
1949	萬國郵政聯盟會七十五周年	1,000
1953	伊利沙伯二世加冕	200
1961	香港大學金禧	500
1962	郵票發行百周年	150
1963	免於飢餓運動	300
1963	紅十字會百周年	400
1966	邱吉爾紀念	400
1966	聯合國文教組織成立二十周年	400
1967	農曆生肖羊年	500
1967	香港 —— 馬來西亞海底電纜完成	250
1968	農曆生肖猴年	500
1968	海上交通工具	500
1969	農曆生肖雞年	500
1969	人造衛星地面接收站啟用	250
1970	農曆生肖狗年	500
1971	農曆生肖豬年	300
1971	童軍鑽禧	250
1971	香港節	150
1972	農曆生肖鼠年	400
1973	農曆生肖牛年	150
1974	香港藝術節	150
1974	香港藝術節小全張	1,300
1975	香港節日紀念	200
1975	香港節日紀念小全張	400

附錄六　香港小全張和小型張參考價格摘錄 *

年份	香港小全張和小型張名稱	每張（港元）
1974	香港藝術節	400
1975	香港節日	600
1981	公共房屋	25
1984	香港賽馬會百周年	70
1985	端午節	80
1986	哈雷彗星	60
1988	香港林木	60
1988	纜車百周年	40
1989	皇儲伉儷訪港	30
1990	紐西蘭郵展	700
1990	電力一百周年	20

1991	郵政署一百五十周年	30
1991	東京世界郵展	100
1991	贊助奧運會	50
1992	哥倫布郵展	15
1993	香港金魚	20
1996	香港九七通用票小型張（第一號）	40
1996	香港九七通用票小型張（第二號）	15
1996	香港九七通用票小型張（第三號）	15
1987-1998	第二循環生肖小全張（共 12 張）	550

* 以上所有參考價格均以全新未用過者計算。

附錄七	香港無地址首日封參考價格摘錄	
年份	無地址首日封名稱	每個（港元）
1975	香港鳥類	180
1976	新郵政總局開幕紀念	160
1983	香港之夜	180
1983	香港航空事業	70
1984	賽馬會百周年紀念	60
1984	賽馬會百周年紀念小全張	90
1986	哈雷彗星	60
1986	哈雷彗星小全張	100
1987-1998	第二循環生肖首日封共 12 枚	500
1987-1998	第二循環生肖小全張首日封共 12 枚	600

鳴謝

本書的出版，得下列人士及機構鼎力相助，
特此致以衷心謝意。

李松柏先生　廖潔連小姐　佟寶銘先生　林志興先生　蕭華敬先生
陳漢昭先生　林兆明先生　蕭廣輝先生　靳埭強先生　梁炎欽先生
林炳培先生　李錫光先生　彭安琪小姐　駱渭強先生
香港郵政署　香港郵政署集郵組　香港郵政署集郵設計及集郵科